书法
自学与鉴赏
丛帖

张旭 古诗四帖

王学良 编

上海人民美术出版社

书法自学与鉴赏答疑

学习书法有没有年龄限制？

学习书法是没有年龄限制的，通常 5 岁起就可以开始学习书法。

学习书法常用哪些工具？

学习书法常用的工具有毛笔、羊毛毡、墨汁、元书纸（或宣纸），毛笔通常用笔头长度不小于 3.5 厘米的笔，以兼毫为宜。

学习书法应该从哪种书体入手？

学习书法一般由楷书入手，因为由楷入行比较方便。当然也可以从篆隶入手，这样比较纯艺术。这里我们推荐由欧阳询、颜真卿、柳公权等楷书大家入手，学习几年后可转褚遂良、智永，然后再学行书。行书入门以王羲之、赵孟頫、米芾等最好，草书则以《十七帖》《书谱》、鲜于枢比较适宜。学篆书可先学李斯、李阳冰，然后学邓石如、吴让之，最后学吴昌硕、金文。隶书以《乙瑛碑》《礼器碑》《曹全碑》等发蒙，进一步可学《张迁碑》《西狭颂》《石门颂》等，再往下可参考简帛书。总之，学书法要循序渐进，不可朝三暮四，要选定一本下个几年工夫才会有结果。

学习书法如何达到事半功倍的效果？

学习书法无外乎临、背二字。临的目的是为了矫正自己的不良书写习惯，确立正确的笔法和好字的标准；背是为了真正地掌握字帖。如果说学书法要事半功倍，那么一定要背，而且背得要像，从字形到神采都要精准。

这套书法自学与鉴赏丛帖有哪些特色？

随着传统文化的日趋受欢迎，喜爱书法的人也越来越多。我们按照入门和鉴赏两个角度从现存的碑帖中挑选了 65 种。入门篇以技法完备和适宜初学为重点；鉴赏篇注重作品的风格取向和审美意义，为进一步学习书法开拓视野。

手机或平板电脑是现代人生活中不可或缺的必备用品，如何利用这一高科技产品帮助我们学习书法也成了我们的思考重点。有书法学习经验的人都知道教师示范对初学者的重要意义，为此我们为每一本字帖拍摄了名家临写的视频，大家可以通过扫码用手机或平板电脑观看，让现代化的工具融入到学习当中。

我们还特意为字帖撰写了临写要点，并选录了部分前贤的评价，相信这会有助于大家快速了解字帖的特点，在临习的过程中少走弯路。

碑帖名称及书家介绍

《古诗四帖》传为张旭书。前两首为庾信《道士步虚词十首》中的两首，后两首为谢灵运《王子晋赞》及《岩下一老公四五少年赞》。

张旭（658—747），字伯高，一字季明，吴县人。唐代著名书法家。张旭的书法，法乳于张芝、「二王」，以草书成就最高，史称「草圣」。

碑帖书写年代

唐代。

碑帖所在地及收藏处

现藏于辽宁省博物馆。

碑帖尺幅

五色笺。长 29.5 厘米，宽 195.2 厘米。40 行，共 188 字。

历代名家品评

董其昌：『唐张长史书庚开府《步虚词》，谢客《王子晋》《衡山老人赞》。有悬崖坠石，急雨旋风之势。』

《古诗四帖》作为一件狂草作品，其行笔如狂风骤雨般势不可挡，并因之而生发出许多莫可名状的点画形态，结体大开大和，大收大放，以强烈的跌宕起伏来配合行笔所产生的雄肆宏伟。「挥毫落纸如云烟」，杜甫的这句诗形象地概括了《古诗四帖》的艺术特色。

临写此帖先要仔细读帖，认真分析，从点画到结构，每一个转换处都要搞清楚行笔的轨迹，然后由一二开始，一气呵成，如「春泉」「平药人」等字。熟练后，可逐渐增加行数。《古诗四帖》还有一个特点是中轴线很少摆动，完全依靠线条和空间来完成节奏变化。

扫一扫，一起学

东明九芝盖北

烛五云车飘

飙入倒景出没

上烟霞春泉

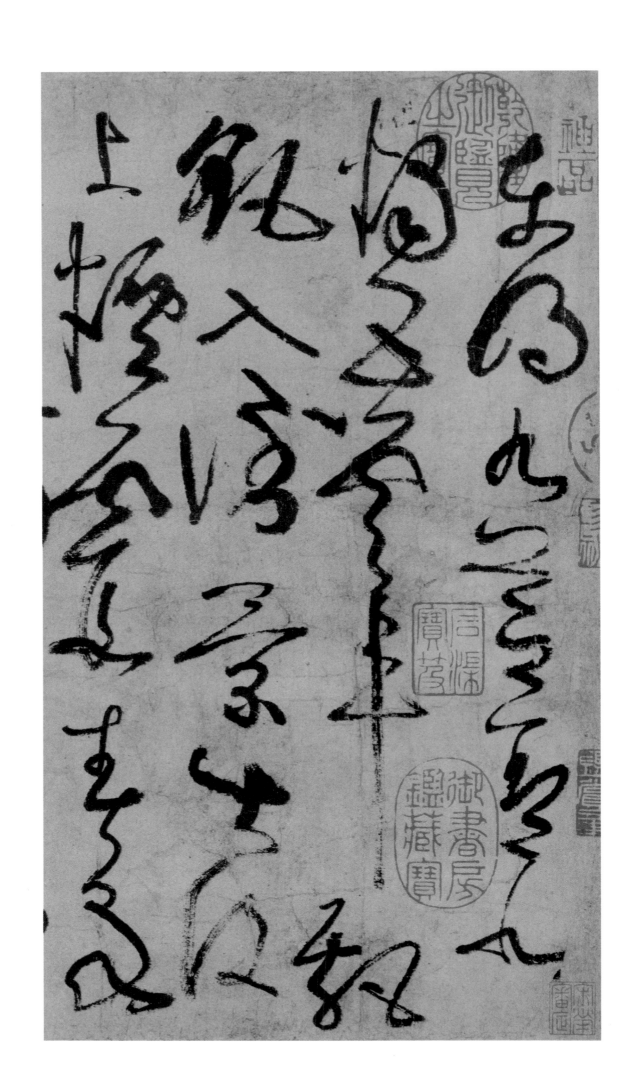

下玉溜青鸟向金
华汉帝看
桃核齐侯
问棘花应逐

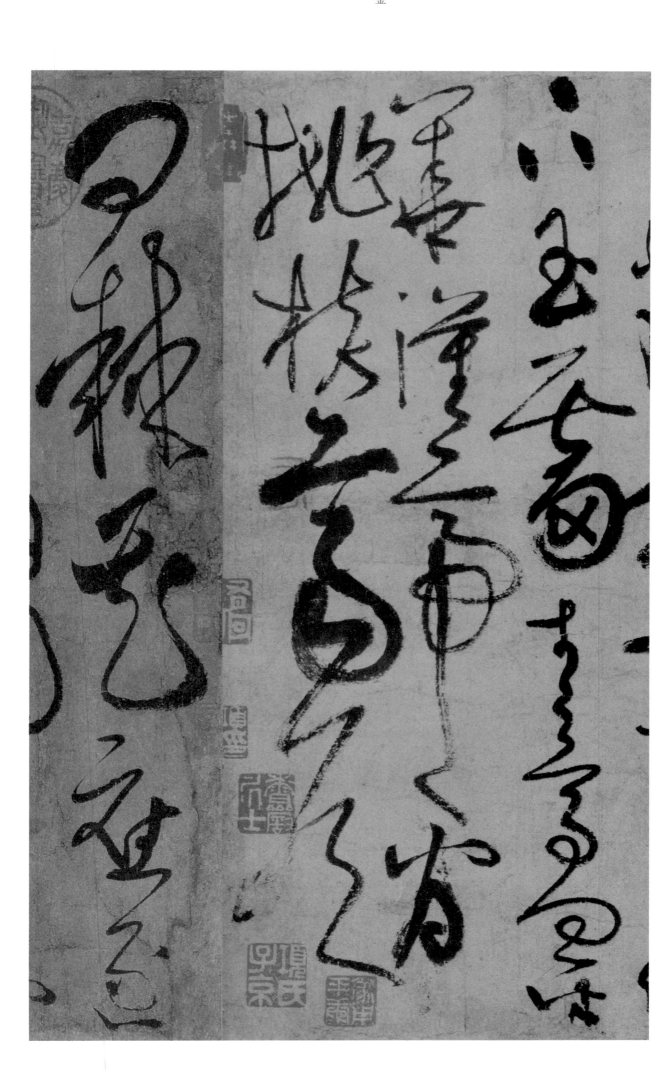

上元酒同来
访蔡家
北阙临丹水

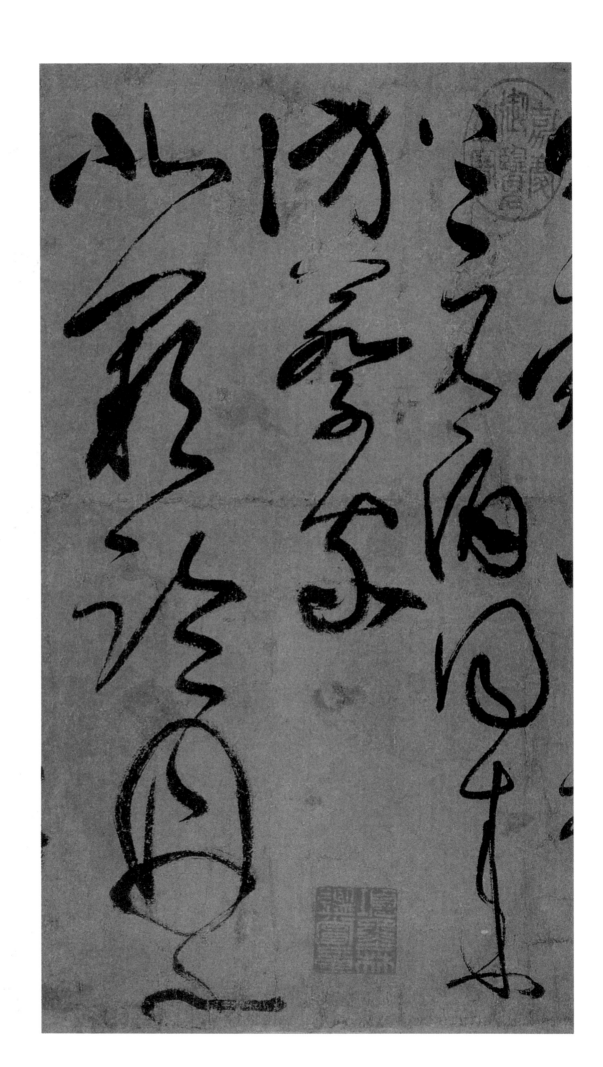

南宫生绛云
龙泥印玉简
大火练真文
上元风雨散

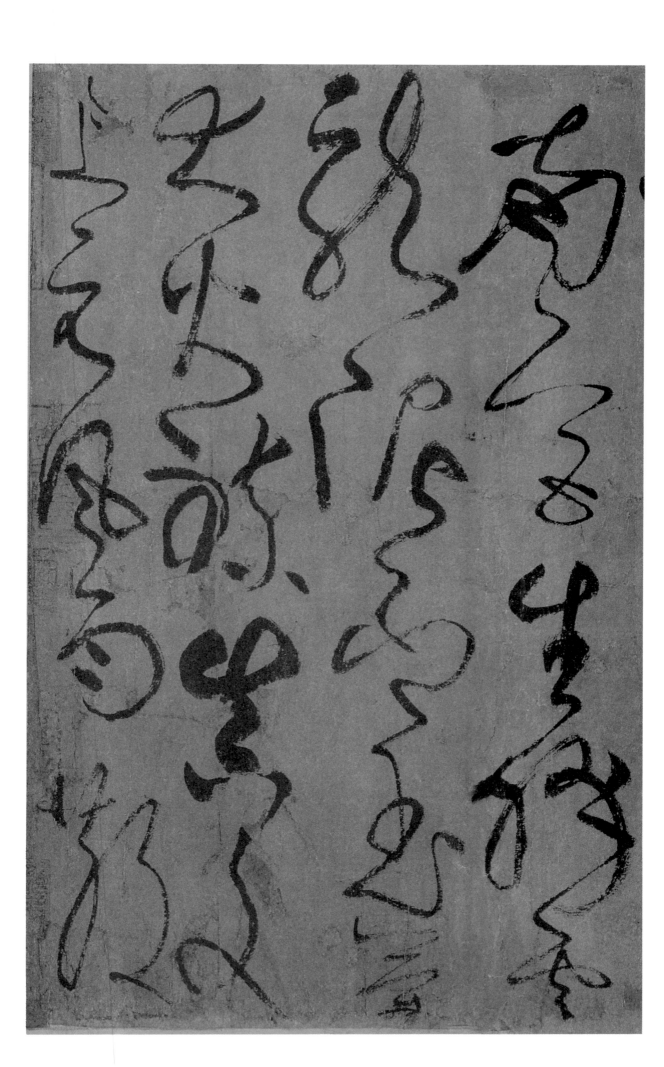

中天哥吹分
虚驾千寻上
空香万里闻

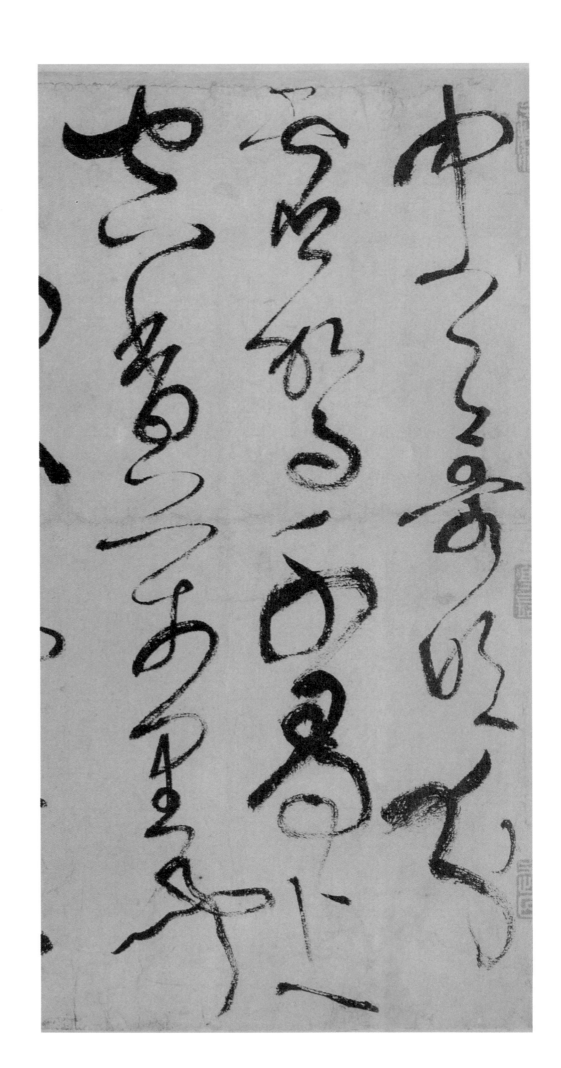

谢灵运王
子晋赞
淑质非不丽

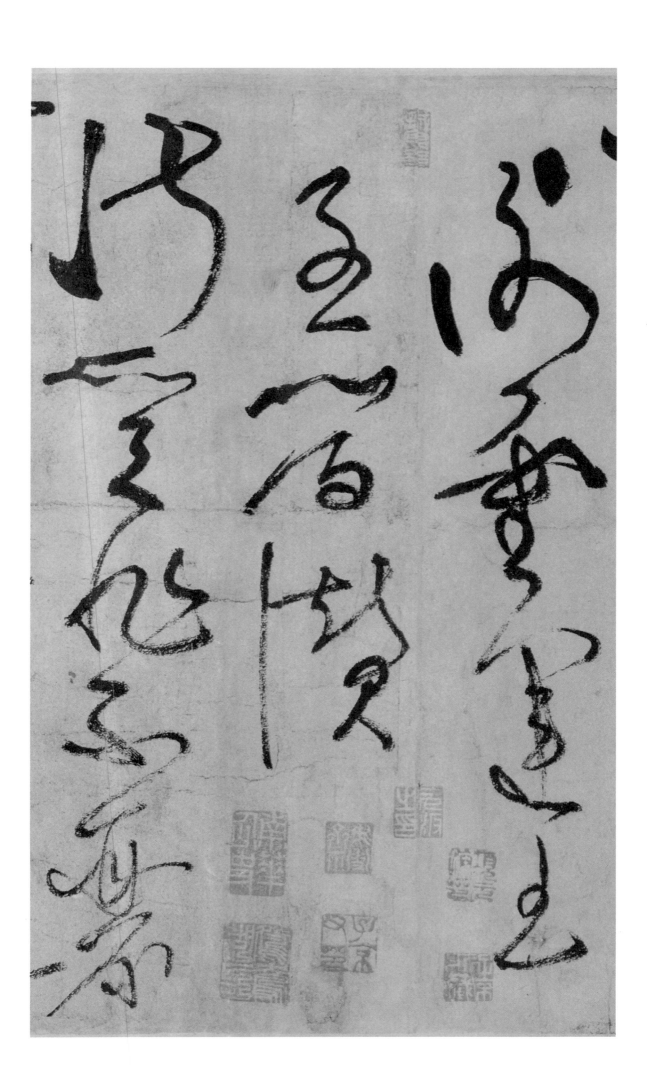

难之以万年

储宫非不贵

岂若上登天

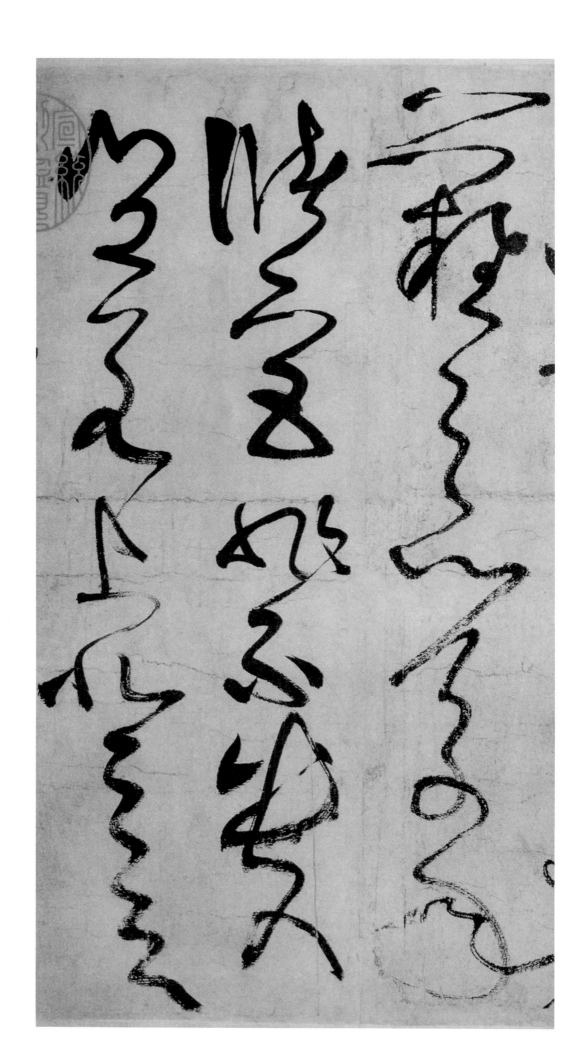

王子复清旷
区中实哗哗
嚣喧既见浮

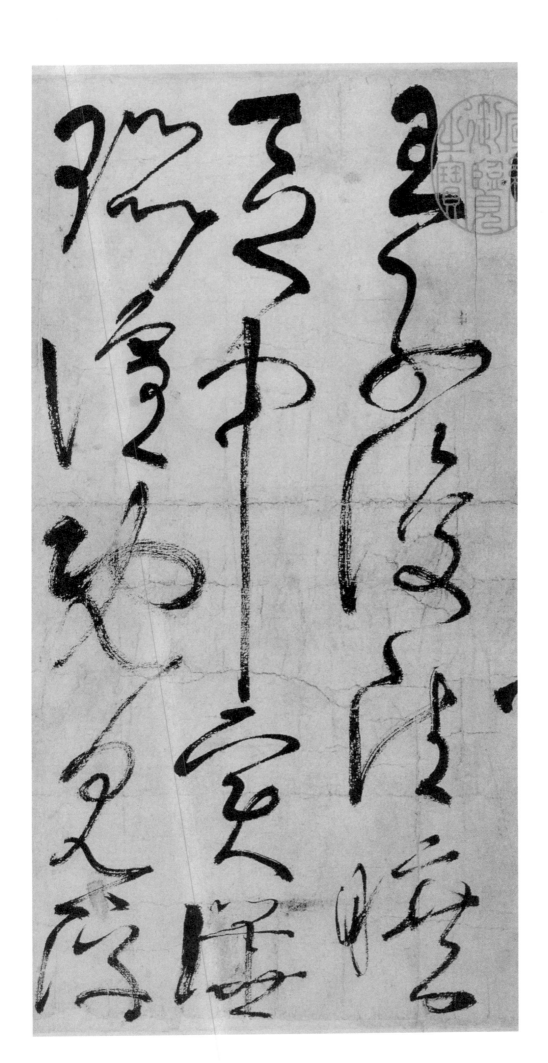

丘公与尔
共纷翻
岩下一老公

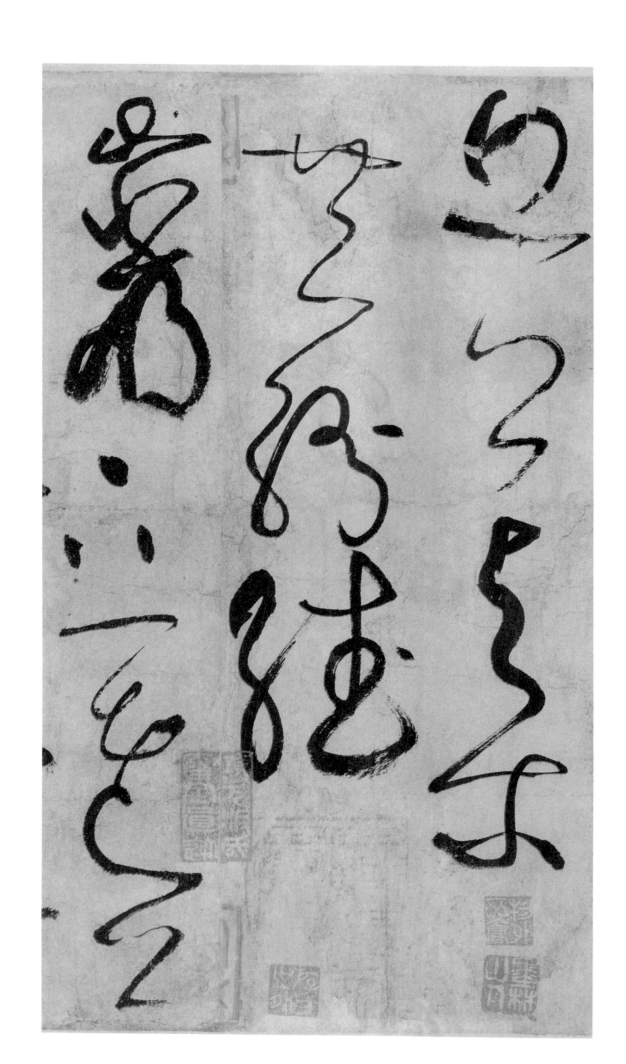

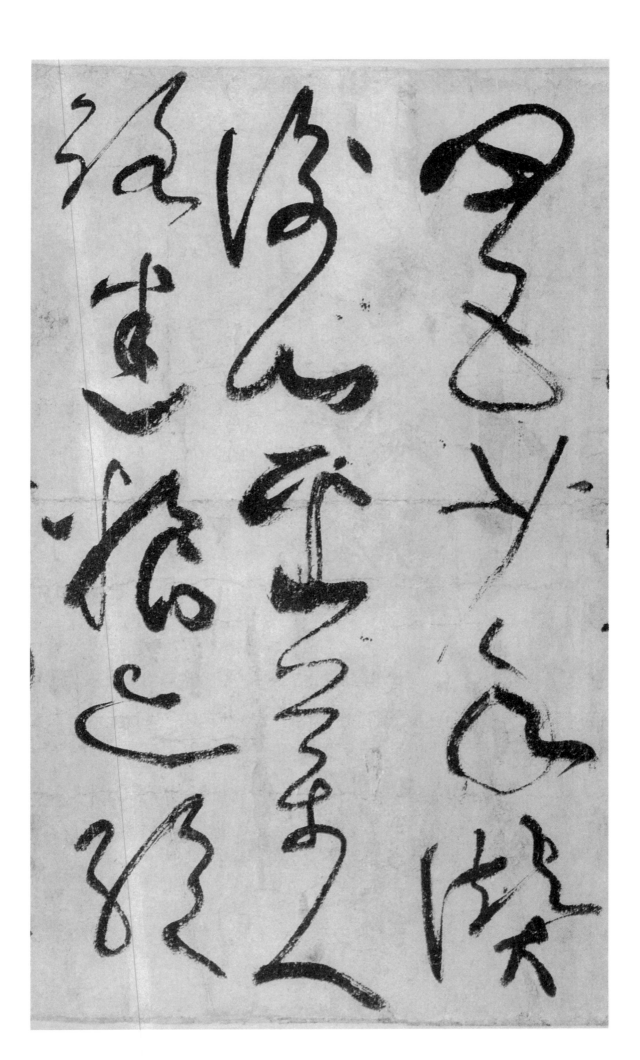

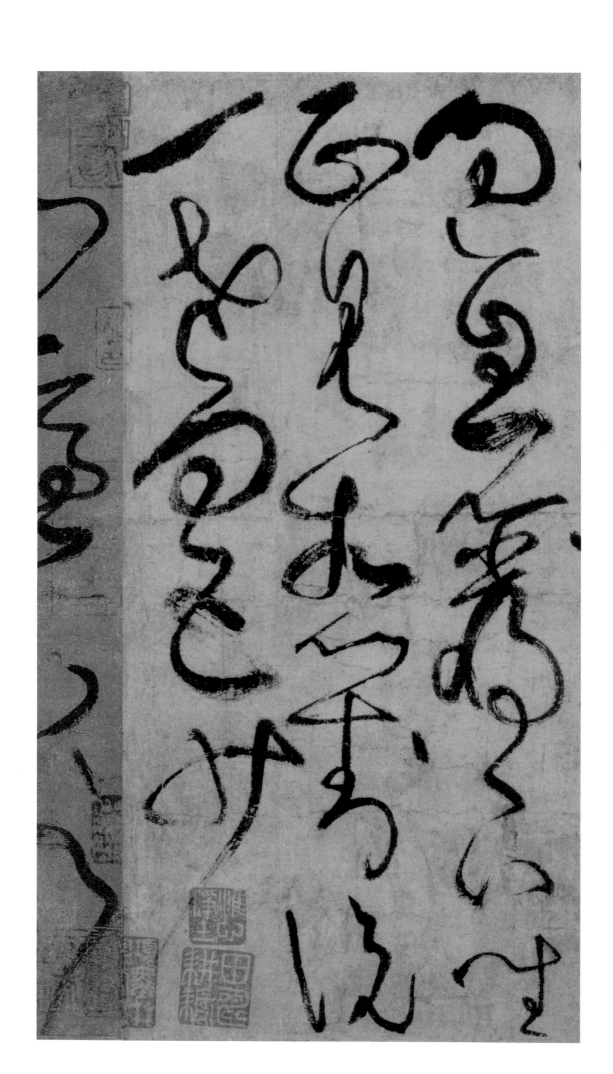

仙隐不别
可其书非
世教其人

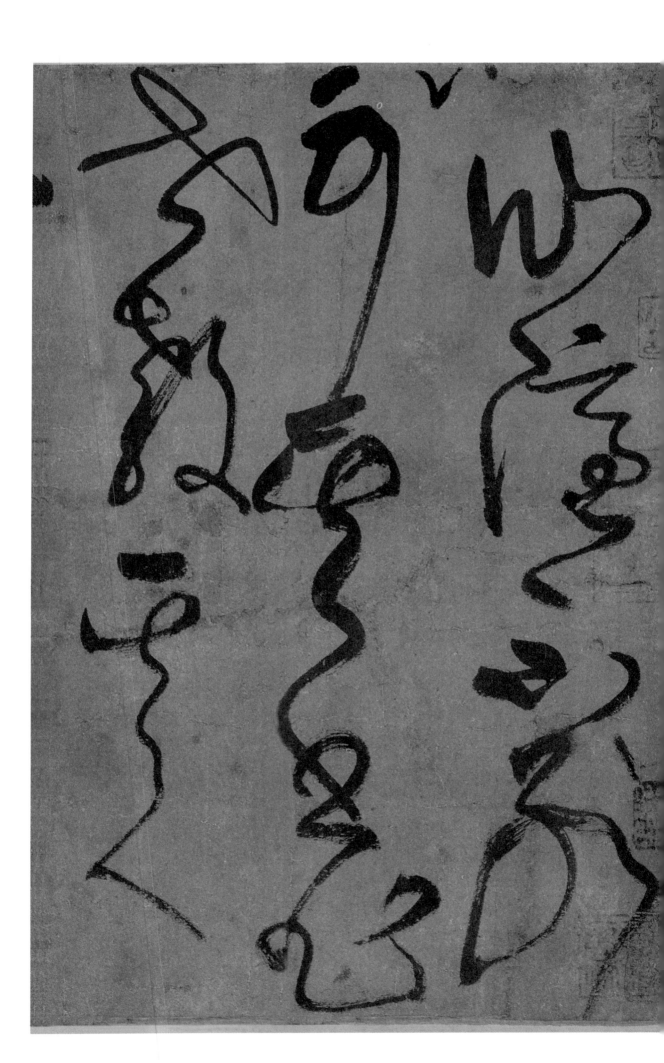

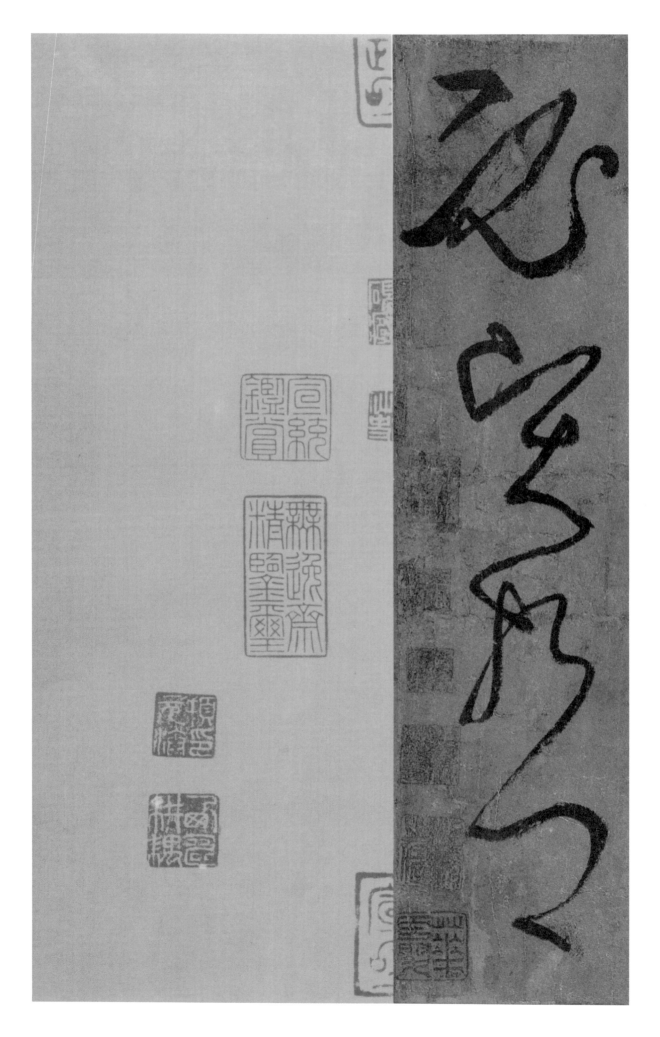

图书在版编目（CIP）数据

张旭《古诗四帖》/ 王学良编著 . —上海 : 上海人民美术出版社 , 2018.6
（书法自学与鉴赏丛帖）
ISBN 978-7-5586-0774-5

Ⅰ . ①张… Ⅱ . ①王… Ⅲ . ①草书－法帖－中国－唐代 Ⅳ . ① J292.24

中国版本图书馆 CIP 数据核字 (2018) 第 048828 号

书法自学与鉴赏丛帖

张旭《古诗四帖》

编　　著：王学良
策　　划：黄　淳
责任编辑：黄　淳
技术编辑：史　湧
装帧设计：肖祥德
版式制作：高　婕　蒋卫斌
责任校对：史莉萍
出版发行：上海人民美术出版社
　　　　　（上海市长乐路 672 弄 33 号）
邮　　编：200040　　　电　　话：021-54044520
网　　址：www.shrmms.com
印　　刷：上海盛通时代印刷有限公司
地　　址：上海市金山区金水路 268 号
开　　本：787×1390　　1/16　　1.25 印张
版　　次：2018 年 7 月第 1 版
印　　次：2018 年 7 月第 1 次
书　　号：978-7-5586-0774-5
定　　价：28.00 元